Die Augustinerkirche und das Augustinerkloster zu Gotha

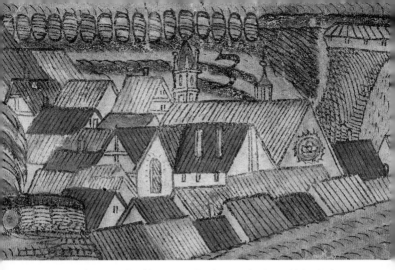

▲ *Augustinerkloster von Nordwesten in einem Holzschnitt von Paulus Reinhard (Ausschnitt), 1567*

Die Augustinerkirche und das Augustinerkloster zu Gotha

von Heiderose Engelhardt

Einführung

Das Augustinerkloster in Gotha blickt auf eine über 750-jährige Geschichte zurück. Heute öffnet sich der sanierte und modernisierte Gebäudekomplex des ehemaligen Konvents als ein vielseitiges geistliches, soziales und kulturelles Zentrum, das für das urbane Leben in der Gothaer Altstadt eine große Bereicherung darstellt. Hier entstand ein gutes Beispiel dafür, wie Christen auf gesellschaftliche und kulturelle Bedürfnisse in ihrer Stadt eine zeitgemäße Antwort gesucht und gefunden haben. So spannt sich ein Bogen von den Anfängen des Klosters und seinen seelsorgerischen Aufgaben zu einem modernen Ort der Begegnung, Bildung, Kultur und sozialen Fürsorge auf christlichem Fundament.

Zur Geschichte der Kirche und des Klosters

Von der Klostergründung bis zur Reformation

Die Geschichte des ehemaligen Augustinereremitenklosters in Gotha beginnt im Jahr 1258. Die Stadt war noch jung und erhielt erst wenige Generationen zuvor, spätestens 1180, das Stadtrecht. Noch die heutige Adresse des Augustinerklosters in der Jüdenstraße weist darauf hin, dass hier, westlich des Marktes, einst Juden lebten. Nach Pogromen 1212 und 1221 fiel ihr zerstörtes und entvölkertes Wohnquartier an den Rat der Stadt, der dieses 1225 Franziskanerbrüdern überließ. Sie gründeten hier eine ihrer ersten Niederlassungen in Thüringen. Anschließend bauten sie auch in Arnstadt ein Franziskanerkloster und siedelten wenig später in dieses um. Nach ihnen kamen im Jahr 1251 Zisterziensernonnen vom Eisenacher St. Katharinenkloster nach Gotha, begründeten auf diesem Grund ein Kloster und nutzten dabei das romanische Kirchlein, welches hier wohl schon 1216 erbaut worden war. Bald gingen die Nonnen hier aber »wegen des Lärms und der Menschenmenge in der Stadt« wieder weg und errichteten vor den Stadtmauern ein neues Kloster Zum Heiligen Kreuz.

Aber nicht nur in der Stadt war es unruhig – die Zeiten waren es insgesamt. Mitte des 13. Jahrhunderts, besonders in der »kaiserlosen Zeit«, stürzten kriegerische Konflikte, Raubrittertum, Überbevölkerung, Missernten und Pest die Menschen in tiefste Unsicherheit und Elend. Arm und Reich suchten Rettung und Halt im Glauben, aber auch die Kirche war von Krisen erschüttert. Das 13. Jahrhundert war die Zeit des Entstehens und der Verbreitung von **Bettelorden**, deren Mönche mit Askese und Buße einen Gegenentwurf zur Verweltlichung der Kirche vorlebten. Ihre Kirchen und Klöster, schlicht in ihrer Architektur, bauten die Bettelmönche am Stadtrand, dort wo die Armen und die einfachen Handwerker lebten, die Mittellosen und Landflüchtigen, die dem Ruf »Stadtluft macht frei« folgten, um ihr Glück zu suchen, was sie aber nur all zu oft nicht fanden. Hier predigten die Brüder vor dem Volk und betätigten sich mit Seelsorge und Krankenpflege, mit der Beherbergung Fremder, sie unterhielten Schulen und widmeten sich theologischen und anderen wissenschaftlichen Studien.

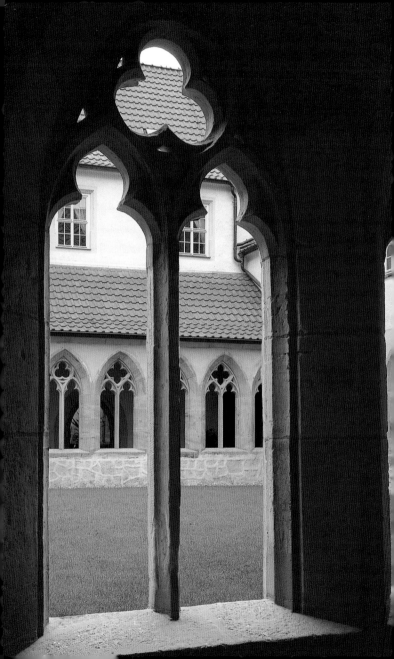

Die Augustinereremiten sind neben den Dominikanern und den Franziskanern einer der großen Bettelorden. Er entstand 1256, als Papst Alexander IV. mehrere kleine Gemeinschaften von Eremiten (Einsiedlern), die in Italien nach den Regeln des Hl. Augustinus (353–430) lebten, zu einem einheitlichen Orden vereinigte. Die Brüder erhielten den Auftrag, nicht weiter in der Abgeschiedenheit, sondern mitten unter den Menschen zu wirken. Gerade zwei Jahre nach der Ordensgründung entstand in Gotha das Augustinereremitenkloster. Es war das erste in Thüringen und eines der frühesten in Deutschland überhaupt. Eine Urkunde bezeugt, dass am 19.11.1258 die Äbtissin des Kreuzklosters mit Zustimmung des Bürgermeisters eine Kirche mit der zugehörigen Hofstatt und Gebäuden den Mönchen in schwarzen Kutten überließ. 1276 bestätigte der Papst die Schenkung.

Die Augustinereremiten errichteten bald eine neue **Kirche**, die sie dem Hl. Augustinus weihten, und feste Klostergebäude. Die Mittel kamen aus dem Verkauf von Ablassbriefen, die 1265 und 1269 von den Bischöfen von Mainz und Worms ausgegeben wurden. Darin wurde dem Käufer eines Ablasses die Verkürzung seines Aufenthalts im Fegefeuer versprochen.

Das **Kloster** war sehr erfolgreich. Das bestätigen vor allem weitere von Gotha ausgehende Klostergründungen der Augustinereremiten: 1266 Erfurt – das Kloster sollte bald sein Mutterhaus an Bedeutung übertreffen –, 1278 Eschwege, 1280 Langensalza, 1286 Grimma, 1295 Neustadt an der Orla und wenig später Nordhausen. Die Besitzungen des Gothaer Augustinerklosters vermehrten sich vehement, und das nicht nur durch Betteln – der Gothaer Bettelbezirk umfasste in der ersten Hälfte des 14. Jahrhunderts auch Arnstadt und Eisenach – sondern vor allem durch Stiftungen und Schenkungen geistlicher und weltlicher Herren sowie durch Käufe und Tauschgeschäfte. Nicht zuletzt brachten Bestattungen in der Kirche und auf dem Kirchhof, der sich an der Süd- und Ostseite des Klosters befand, beträchtliche Einnahmen. Den Bauten der Brüder haftete aber lange der Anschein der Ärmlichkeit an. Das änderte sich in der zweiten Hälfte des 14. Jahrhunderts. 1366 wurde die Kirche vergrößert und mit einem Turm im Osten versehen, was eigentlich den Statuten des Bettelordens

Stultorum humanum non potest
terreno, ita animm hominis non
sine DEI VERBO.

widersprach. Auch der schöne Kreuzgang entstand. Verbürgt ist, dass Landgraf Balthasar 1394 in der Kirche einen neuen Altar gestiftet hatte und diesem auch noch eine wundertätige Hostie widmete, die er aus dem Heiligen Land mitgebracht hatte. Der Grundbesitz des Klosters erreichte in der 1. Hälfte des 15. Jahrhunderts ein solches Ausmaß, dass der Rat der Stadt ihn festschrieb.

Ist man über die wirtschaftlichen Angelegenheiten des Augustinerklosters heute relativ gut informiert, gibt es zu dessen religiösen Verhältnissen kaum Überlieferungen, da diese nach der Reformation meistens vernichtet wurden. Bekannt ist jedoch, dass seit 1427 oder 1428 eine erste geistliche Bruderschaft, die der Hl. Jungfrau, im Augustinerkloster bestand. 1495 wurde eine weitere Bruderschaft, die des Hl. Sebastian, gegründet und ein eigener Sebastianaltar in der Kirche gestiftet.

Ein bedeutender Vorgang in der Geschichte des Gothaer Konvents war der Anschluss an die Reformbewegung in der zweiten Hälfte des 15. Jahrhunderts. Die Reform war eine Gegenbewegung zu den Verfallserscheinungen in den Klöstern und strebte die Erneuerung der ursprünglichen Reinheit und Strenge des Ordenslebens an. Im Gothaer Augustinerkloster waren Mitte des 15. Jahrhunderts auch Missstände, »... sehr unordentliche Wildheit, die geistlichen Herren nicht gebührt...«, ruchbar geworden, und der Stadtrat forderte den Landesherren Herzog Wilhelm III. von Sachsen auf, die Reformmaßnahmen der Mönche zu unterstützen. 1474 schlossen sich die Gothaer Augustiner der Reformkongregation an. Als diese 1515 in ihrem Kloster ihr Kapitel abhielt, war auch **Martin Luther** unter den Teilnehmern. Er erhielt hier ein wichtiges Ordensamt als Distriktvikar. Zum Abschluss des Kapitels hielt er eine Aufsehen erregende Predigt gegen den Sittenverfall und die Laster der Mönche wie Klatschsucht und üble Nachrede. Luther sollte mit Gotha weiter verbunden bleiben. 1516 war er beauftragt, das Gothaer Augustinerkloster zu visitieren, das heißt die Verhältnisse vor Ort zu kontrollieren. Er befand das Kloster in tadellosem Zustand. In den Jahren 1521, auf der Durchreise zum Reichstag nach Worms, wo er sich »vor Kaiser und Reich« ver-

◀ *Die Erschaffung des Menschen. Illustration aus einer handcolorierten Bibel, gedruckt 1556 von Hans Luft in Wittenberg, Bibliothek im Augustinerkloster*

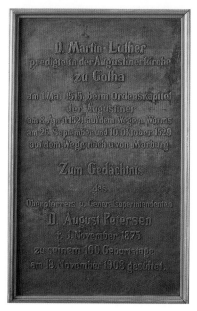

▲ *Gedenktafel unter der Südempore*
in Erinnerung an die Predigten Martin Luthers

antworten musste, und 1529 predigte er wiederholt in Gotha. Heute erinnert in der ehemaligen Klosterkirche, unter der Südempore eine Bronzetafel an den Reformator und seine Verbundenheit mit dem Augustinerkloster.

1524, am Pfingstdienstag, kam es in Gotha zu antiklerikalen Unruhen, dem so genannten »Pfaffensturm«. Von den Ausschreitungen blieb das Augustinerkloster zwar verschont, doch beschleunigte der Aufruhr die Reformation und das Ende des Konvents. Das Augustinerkloster wurde im April 1525 aufgehoben. Von 30 Mönchen verließ ein Großteil das Kloster. Die Klosterbesitzungen traten sie an den Kurfürsten von Sachsen und die Stadt ab. Die Kirche, nun evangelisch, und die Konventsgebäude wurden städtisches Eigentum. Nach über 260 Jahren endete die Ära der Augustinermönche in der Stadt Gotha.

▲ *Epitaph von Friedrich Myconius*
in der Augustinerkirche

Für die nachfolgende Etappe der Reformation in Gotha steht ein Mann im Mittelpunkt: **Friedrich Myconius**. 1524 berief Kurfürst Johann von Sachsen mit Zustimmung des Gothaer Rats und der Bürgerschaft den Freund Luthers von Zwickau nach Gotha. Myconius war für seine reformatorischen Predigten bekannt. In Gotha trat er als erster evangelischer Pfarrer der Stadt seinen Dienst an. Im März 1528 taucht erstmals der Titel Gothaer Superintendent auf und 1531 verlegte Myconius seinen Amtssitz in das Augustinerkloster. Sein Wohnhaus neben der Kirche am Klosterplatz ist vermutlich das älteste noch erhaltene in Gotha. Myconius hatte die Aufgabe, den Fortgang der Reformation zu sichern und die kirchlichen Verhältnisse in der Stadt und der Umgebung neu zu ordnen. Dazu gehörte auch, den Unterhalt der Pfarrer und anderer im Dienst der Kirche stehenden Men-

schen zu sichern. Myconius beriet ebenso den Kurfürsten und war mit diplomatischen Missionen betraut. So war er an Religionsgesprächen des Schmalkaldischen Bundes beteiligt, und 1538 reiste er nach England, wo er mit den Theologen Heinrichs VIII. über das Augsburger Bekenntnis verhandelte.

Die Zeit nach der Klosterauflösung

Schon im Jahr 1524 vereinigte Myconius die beiden Gothaer Schulen, die Knabenschule der Margarethenkirche und die Lateinschule des Marienstiftes, und wollte diese in das Augustinerkloster verlegen. Tatsächlich herrschte aber 1525 im Augustinerkloster drangvolle Enge, hatte doch der Kurfürst hier all die mittel- und heimatlosen Mönche aus den zerstörten Nachbarklöstern Reinhardsbrunn und Georgenthal unterbringen lassen. Erst 1529 ordneten sich nach einer ersten General-Kirchen- und Schulvisitation in den Gothaischen Landen die Verhältnisse. Der Kurfürst verfügte, dass die Stadt als Eigentümerin von Augustinerkirche und ehemaligem Kloster auch für den Unterhalt des Schulpersonals zuständig sei. Von Beginn an war dafür gesorgt, dass auch Kinder mittelloser Eltern oder Waisen die Schule besuchen konnten. Stiftungen und Spenden halfen, Unterkunft, Lernhilfen und Verpflegung zu finanzieren. Seit 1543 gab es im ehemaligen Kornhaus des Klosters das Coenobium, ein Internat für arme und fremde Knaben.

1531 wurde die Augustinerkirche Stadtkirche und übernahm damit die Stelle der Marienkirche, die dem Ausbau der Festungsanlagen am Grimmenstein, der alten Gothaer Burg, weichen musste. Die Schule im ehemaligen Augustinerkloster erhob der Landesherr 1594 zum Gymnasium illustre, also zu einem akademischen Gymnasium, das bald hohes Ansehen erlangte. Berühmte Schüler waren zum Beispiel der Theologe und Pädagoge August Hermann Francke, der Philosoph Arthur Schopenhauer und der Schriftsteller Rudolf Otto Wiemer.

Mit Neuaufteilung der ernestinischen Gebiete im Jahre 1640 wurde Gotha Hauptstadt des Herzogtums Sachsen-Gotha. Da es jedoch kein Residenzgebäude gab – Burg und Festung Grimmenstein hatte Kurfürst August von Sachsen in den Grumbachschen Händel 1567 zur

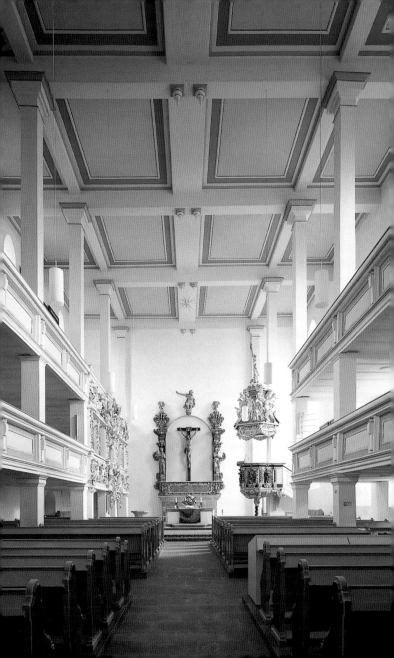

Strafe schleifen lassen –, nutzte **Herzog Ernst I.**, der Fromme, ersatzweise einige öffentliche Gebäude der Stadt. Die Augustinerkirche bestimmte er zur Hofkirche. Die herzoglichen Kunst- und Naturaliensammlungen wurden im Kapitelsaal des Klosters untergebracht, auch die Bibliothek des Herzogs fand vorübergehend in einem Gewölbe des Klosters eine Heimstatt.

Nach dem Ende des Dreißigjährigen Krieges blühte das Gemeinwesen im Herzogtum auf, was wesentlich den Initiativen Ernsts des Frommen zu verdanken war. Die protestantisch-evangelische Lehre ernannte er zur Staatsreligion. Als erster deutscher Territorialherr führte Herzog Ernst die allgemeine Schulpflicht für Jungen und Mädchen vom 5. bis 12. Lebensjahr ein und erließ eine staatliche Schulordnung. Der Herzog war bestrebt, die Moral der Bevölkerung durch religiöse Exerzitien zu heben. Dazu gab er die Gothaische Bibel heraus, ein von ihm selbst bearbeitetes Werk. Die Augustinerkirche wurde auf seine Initiative hin umfangreich umgebaut und bei ihrer Neuweihe in Salvatorkirche umbenannt. Dieser Name hat sich allerdings nie durchgesetzt.

Die Räume des ehemalige Klosters dienten im Laufe der Zeit außer als Gymnasium auch verschiedenen anderen Zwecken. 1702 wurden hier ein Zucht- und Waisenhaus sowie ein Arbeits-, Armen- und Spinnhaus untergebracht. Im Jahr 1806, in den napoleonischen Kriegen, wurde in der Kirche ein Lazarett eingerichtet. Bis 1828 war noch eine Mädchenschule im Augustinerkloster beheimatet. 1865 zog das ehrwürdige Ernestinum, so wurde das Gymnasium benannt, in einen Neubau an der Bergallee um, an seine Stelle folgten das Herzogliche Lehrerseminar und die Baugewerbeschule. 1912 übernahm das Militär die ehemaligen Konventsgebäude und nutzte diese als Kaserne. Nach dem Ersten Weltkrieg wurde der Kapitelsaal als Gedächtnisraum für die Gefallenen eingerichtet.

Einschneidende Veränderungen geschahen 1933, als die SA-Führung des Kreises Gotha den gesamten Gebäudekomplex des ehemaligen Augustinerklosters belegte und diesen in seiner Raumstruktur nach ihren Zwecken veränderte. Da es nun an Räumen für die Gemeindearbeit fehlte, versuchte man 1938/39 durch einen Umbau der

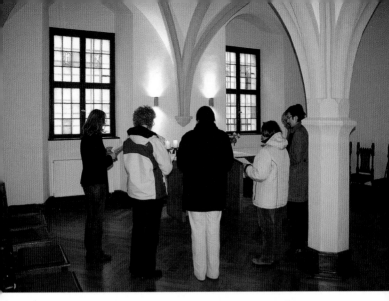

▲ *Unter dem gotischen Gewölbe der Sakristei werden täglich Andachten gefeiert*

Kirche Abhilfe zu schaffen, indem man den Altarbereich abteilte. Die Arbeiten wurden aber kriegsbedingt eingestellt.

Nach dem Zweiten Weltkrieg wurden die Klosterräume wieder an die Stadtkirchengemeinde zurückgegeben und konnten nun für vielfältige Aktivitäten des Gemeindelebens genutzt werden, wie Christenlehre, Junge Gemeinde, Bachchor, Kantorei, Pfarrkonvente, diakonische Arbeit – um nur einige zu nennen. Auch und besonders zu DDR-Zeiten war das Gemeindeleben von einem kritischen, politisch und ökologisch engagierten Geist erfüllt und bot der Friedensbewegung seit den 1980er-Jahren einen geschützten Ort. Vielfältige Begegnungen mit Christen im In- und Ausland waren hier möglich, wurden gefördert und geschützt. Ein besonders nachhaltiges Erlebnis war ein Auftritt des Daytoner Handglockenchores im Jahr 1985. Daraus resultierte nicht nur eine langjährige Partnerschaft, sondern auch der Impuls für die Gründung des eigenen Handglockenchores in der Augustinergemeinde.

In der Zeit der »friedlichen Revolution« war das Augustinerkloster den Menschen »ein feste Burg«. Im Herbst 1989 trafen sich jeden Freitag beim Abendläuten Bürger aus allen Gothaer Gemeinden zum Friedensgebet. Von hier aus setzte am 27. Oktober 1989 die erste friedliche Demonstration in Gotha ein.

In den folgenden Jahren stellte sich zunehmend die Frage, wie der Gebäudekomplex über die Arbeit der Kirchengemeinde und Verwaltung hinaus genutzt und die Bausubstanz erhalten werden könne. So wurde ein umfassendes Konzept erarbeitet, um das ehemalige Kloster nachhaltig mit neuem Leben zu erfüllen. Heute, 20 Jahre nach der deutschen Wiedervereinigung und nach einer tiefgreifenden Sanierung und Umgestaltung der Gebäude, unterstützt von der Kommune, dem Land, dem Bund, der Landeskirche und dank vieler Spenden, zeigt sich das Augustinerkloster nicht nur in einem frischen Gewand, sondern auch mit einem umfassenden modernen Nutzungskonzept, bei dem Beherbergungsräume, das Café mit Küche, Konferenzräume, die Bibliothek sowie ein Diakoniezentrum neu geschaffen und modern ausgestattet wurden. Den veränderten Verhältnissen ist es zu verdanken, dass aufwendige Umbauten und technische Sanierung überhaupt möglich waren und die Gebäude dabei komplett in einen so guten baulichen Zustand gebracht wurden, wie vielleicht seit Jahrhunderten nicht. Doch belebt werden die altehrwürdigen Mauern vom Geist der Gemeinde, die auf eine lange Tradition zurückblickt und mit Stolz behaupten kann, dass das Augustinerkloster schon immer ein besonderer Ort war.

Baubeschreibung

Das Erscheinungsbild von Kirche samt Klostergebäuden ist eher nüchtern und tritt im Stadtbild wenig hervor. Damit zeichnet sich die Anlage als typisch für mittelalterliche Bettelordensbauten aus. Die Augustinerkirche ist ein einfacher Saalbau mit großem Satteldach und gerade schließendem Chor im Osten. Der Ostfassade ist ein Uhrturm vorgelagert, der bis in die mit Schiefer verkleidete Giebelzone

Ostseite der Augustinerkirche mit Uhrturm und Eingang zur Begegnungsstätte »Liora« ▶

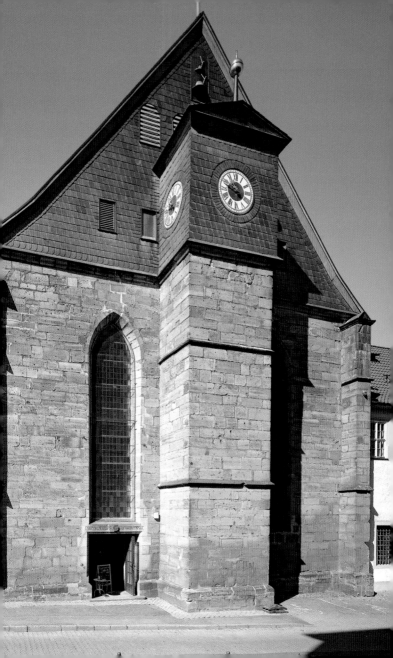

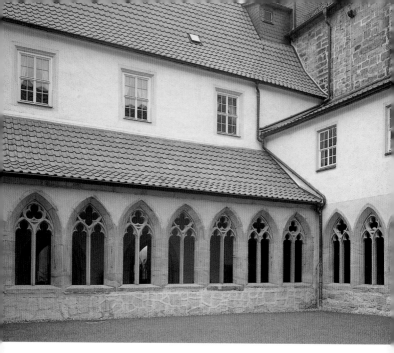

▲ *Kreuzgang*

reicht und wie die Giebelspitze mit einem vergoldeten Turmknauf be-
krönt ist. Rechts und links vom Turm öffnen hohe Fenster die Fassade,
unter dem linken Fenster befindet sich ein Portal von 1938/39, das
mit der Inschrift »Ein feste Burg ist unser Gott« und einer Lutherrose
überfangen ist.

Die Südfassade am Klosterplatz wird von zehn großen spitzbogigen
Fenstern, dem barocken Hauptportal und einem schlichten Rechteck-
portal im Osten gegliedert. Am Westende der Südfassade schließt sich
im Winkel das Myconiushaus an, das älteste Wohngebäude der Stadt,
und daran die Superintendentur.

Im Norden der Kirche – und nicht wie üblich im Süden – grenzt die
zweigeschossige Anlage des ehemaligen Konvents an. Der Bau ist

Ehemaliger Kapitelsaal, heute Klostercafé ▶

heute hell verputzt, die schlichten Laibungen der rechteckigen Fenster und Türen sind gelb akzentuiert. Heute liest man an der Ostfassade in klarer Schrift »Augustinerkloster« und »Herberge«. Große profilierte Rundbogenportale öffnen sich hier zum Klosterplatz und lassen in das Café schauen, das im einstigen Kapitelsaal eingerichtet wurde. Zwei alte Strebepfeiler stützen die Fassade. Die Westseite der Klausur betonen im Erdgeschoss besonders die drei großen miteinander verbundenen Renaissancefenster, hinter denen heute der Gemeindesaal liegt.

Am Ostflügel gelangt man durch das linke Portal und einen tonnengewölbten Durchgang in den Kreuzgang mit seiner harmonischen Reihung gotischer Maßwerkfenster, die abwechselnd Drei- und Vierpässe in den Spitzbögen tragen. An den Wänden des Kreuzgangs wurden in jüngerer Zeit einzelne Grabmäler Gothaer Superintendenten aus der Augustinerkirche und wertvolle Grabsteine vom einstigen Katharienengottesacker aufgestellt. Im südlichen Kreuzgangflügel

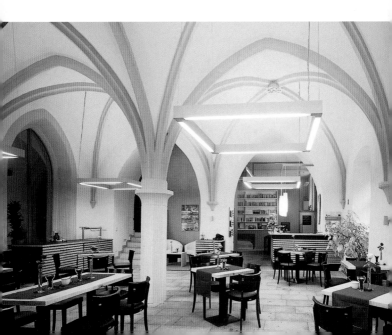

führt ein Rundbogenportal in die Kirche. Im Stockwerk über den Arkaden des Kreuzgangs öffnen sich rechteckige Fenster, hinter denen heute die Zimmer und Flure der Herberge liegen.

Bei einer ersten äußeren Betrachtung der alten Kirche und der Klostergebäude stellen sich vielleicht auch Fragen nach dem Werdegang dieser Anlage, der anschließend kurz skizziert sei, auch wenn man ihn heute nicht lückenlos rekonstruieren kann.

Baugeschichte

Nachdem sich die Augustinereremiten 1258 in Gotha niederließen, begannen sie wohl umgehend mit dem Bau einer Kirche an Stelle des alten romanischen Vorgängerbaus. Aus dieser frühen Bauzeit stammen heute noch die Nord- und die Westwand der Kirche. Eine vermauerte und mit Efeu zugewachsene Fensterrosette am Westgiebel verweist stilistisch auf die Zeit um 1280.

Die Augustinermönche errichteten ebenso Konventsgebäude. An der Westseite der Klosteranlage entstanden Kornhaus, Brauhaus und Stallungen. Noch weiter westlich lag der Klostergarten und reichte bis an die Stadtmauer. Die Besitzungen umgab eine hohe Mauer.

Die Raumfunktion des Klosters folgte einem üblichen Schema: Im Erdgeschoss des Ostflügels lagen neben der Kirche Sakristei, Kapitelsaal und Bibliothek. Im Nordflügel befanden sich das Refektorium, der Speisesaal der Mönche, im Westflügel Küche und Wirtschaftsräume. Im Obergeschoss der Klausur lagen das Dormitorium, der Schlafsaal der Mönche, und zum Kreuzgang hin vorwiegend Mönchszellen.

In den Konventsgebäuden lassen sich nur noch wenige der frühen Bauteile aus dem 13. Jahrhundert finden, so etwa die hofseitigen Wände im Erdgeschoss der Klausur. In seiner gesamten mittelalterlichen Struktur ist allerdings im Ostflügel der Bereich von Sakristei (am südlichen Ende), Haupteingang und Kapitelsaal überkommen. Die Sakristei, heute »Raum der Stille«, wo täglich Andachten gefeiert werden, und der Kapitelsaal, in dem heute das Café eingerichtet ist, haben jeweils vier, von einem polygonalen Mittelpfeiler gestützte Kreuzrippengewölbe mit floral bzw. ornamental verzierten Schlusssteinen. Die Gewölberippen und Schlusssteine in diesen Räumen

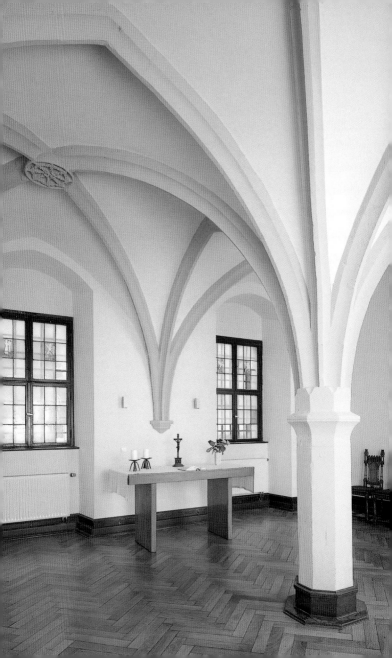

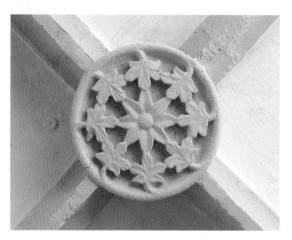

▲ *Gewölbeschlussstein in der Sakristei aus der zweiten*
Hälfte des 13. Jahrhunderts

zeigen Parallelen zu Kirche und Klausur des Predigerklosters in Erfurt, welche zwischen 1266 und 1280 datiert werden.

In der zweiten Hälfte des 14. Jahrhunderts wurde am Augustinerkloster wieder gebaut. An der Ostseite der Kirche errichtete man einen hohen Glockenturm. Auf alten Stadtansichten Gothas ist dieser noch gut zu erkennen (siehe Abb. S. 2). Als sichtbares Zeugnis dieser Bauphase ist der gotische Kreuzgang überkommen.

In der ersten Hälfte des 15. Jahrhunderts fanden wieder umfangreiche Umbauten der Klostergebäude statt. Anfang des 16. Jahrhunderts erfolgte der Teilneubau des Refektoriums im Nordflügel der Klausur. Von diesem ist der Westgiebel mit den drei verbundenen Segmentbogenfenstern erhalten.

Für die Kirche sind im Jahr 1495 ein Altar zum Heiligen Kreuz und eine Orgel bezeugt. Mit Sicherheit hatte die Kirche eine vielteilige Ausstattung. Nach der Reformation 1524 wurden alle Heiligenaltäre beseitigt und auch alles, was an die hier ansässigen Bruderschaften erinnerte. Nachdem die Augustinerkirche 1531 zur Stadtkirche erho-

Andreas Rudolphi, Augustiner Kirchenbau sowie Schule und
Superintendentur, 1674 ▶

ben wurde, hat man zwar an der Südseite einen Anbau angefügt, um Platz zu gewinnen, doch wurde der Innenraum mit seinen vielen Einbauten nicht übersichtlicher. Es herrschte drangvolle Enge. Der Boden war mit zahlreichen Grabplatten bedeckt, die teilweise noch mit Gittern versehen waren, an den Wänden waren Epitaphien angebracht.

Durch die Nutzung der Konventsgebäude als Schule mit ihren stetig wachsenden Schülerzahlen erfolgten immer wieder Umbauten und Reparaturen. Es wird berichtet, dass 1595 an mehreren Stellen die Decke einstürzte und deshalb 1605 und 1615 umfangreiche Ausbesserungsarbeiten ausgeführt werden mussten.

In den Jahren 1675 bis 1680 veranlasste Herzog Ernst I. einen umfassenden Umbau der Kirche, der fast einem Neubau entsprach. Unter seinem Nachfolger Friedrich I. wurden die Bauarbeiten realisiert. Der Kammersekretär und Baumeister Andreas Rudolphi, der Erbauer des Schlosses Friedenstein, erhielt den Auftrag für die Umbauplanung.

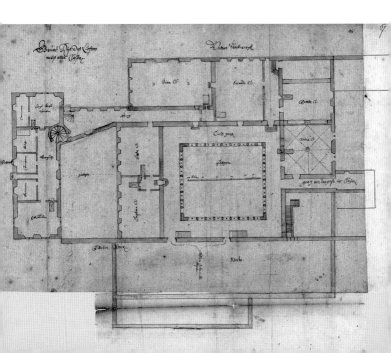

Dafür fertigte er die Bauzeichnungen und ein Modell an. Die Kirche bekam die Form, die sie im Wesentlichen heute noch zeigt. 1675 begann man, das Dach und den Turm an der Südostseite abzureißen, ebenso die Ost- und Südwand, um sie etwa vier Meter weiter wieder aufzubauen. Bestehen blieben der Westgiebel und die Nordwand, die jeweils erhöht wurden.

An der neu aufgeführten Ostwand baute man den Uhrturm an. Die Werksteine dafür wie auch für die Ost- und teilweise die Südwand stammen vermutlich vom ehemaligen Glockenturm. Eine von diesem stammende Inschrift (Fundatum anno domini 1366) wurde am neuen Uhrturm angebracht.

An der Südfassade fällt neben einem rechteckigen, einfachen Eingang besonders das opulente Barockportal auf, ein profilierter Rundbogen, flankiert von Halbsäulen aus hellem Sandstein. Über dem Gebälk befindet sich ein Medaillon mit einer Inschrift mit Worten aus dem Tempelweihegebet König Salomos (1. Könige 8, 26 + 27).

An den Klausurgebäuden waren umfängliche Bauarbeiten notwendig, auch um dem Schulbetrieb angemessen gerecht zu werden. Die Obergeschosse wurden zum Großteil erneuert.

Das heutige Erscheinungsbild des Innenraumes der Kirche wird vorwiegend von der Bauphase Ende des 17. Jahrhunderts bestimmt. Die Kirche erhielt eine Kassettendecke, dreigeschossige Emporen an der Nord- und Südwand und ihre frühbarocke Ausstattung mit neuer Orgel, Fürstenloge und Kanzel. Die westliche Stirnseite nimmt die große Orgel auf der Orgelempore ein. Der barocke, mit vergoldetem Blattwerk und Putten geschmückte Prospekt der Gebrüder Wedemann stammt aus dem Jahr 1692. Das Instrument selbst war jedoch romantisch und entstand Mitte des 19. Jahrhunderts. Die heutige Orgel wurde im Jahre 1993 von den Orgelbaufirmen Böhm (Gotha) und Schmid (Kaufbeuren) erbaut. Sie besitzt 3500 Pfeifen und 50 Register, die über eine mechanische Traktur bespielt werden.

Auf der Nordseite fällt die prächtige Fürstenloge von Herzog Friedrich auf. Neben herzoglichen Herrschaftszeichen schmücken üppige Girlanden, Akanthusblätter und Putten die Brüstungen und Pfeiler der nordöstlichen Emporenarkaden. In der Mitte der oberen Etage prangt

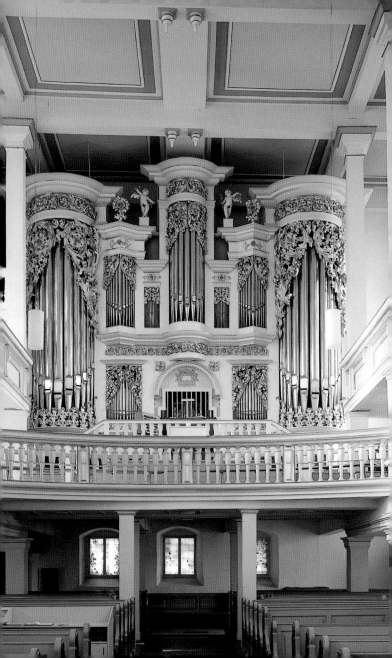

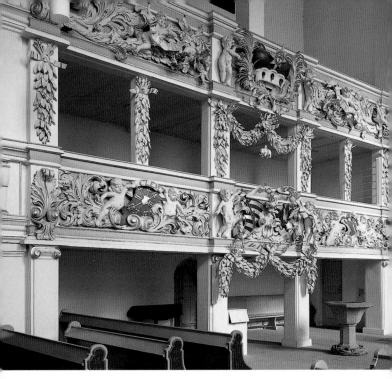

▲ *Augustinerkirche, Fürstenloge von Herzog Friedrich I.*

der Herzogshut, darunter hängt in einer Girlande ein kleiner vollplastischer Elefant, eine Reminiszenz an den Elefantenorden, der Herzog Friedrich vom dänischen König verliehen wurde. Rechts und links sieht man Putten mit Spruchbändern. Die Brüstung der unteren Empore schmücken herzogliche Familienwappen, links von Kleve, in der Mitte von Sachsen und Jülich sowie rechts das von Berg.

Der Loge gegenüber befindet sich die etwa zur gleichen Zeit entstandene Kanzel. Auf einer zierlichen, gedrehten Säule mit Akanthuskapitell erhebt sich ein reich geschmückter Kanzelkorb, in dessen Feldern die vier Evangelisten und der Apostel Paulus stehen. Besonders wuchtig wirkt der Schalldeckel mit auffallender Höhenwirkung,

auf dem ein Reigen von Engelsfiguren die Marterwerkzeuge Jesu präsentiert. Darüber erhebt sich der auferstandene Christus auf der Weltkugel mit der Siegesfahne. Vor der Kanzeltreppe steht eine Art Portal mit einem umrankten, von Engelsfigürchen gehaltenem Medaillon im Gebälk.

Die Kirche wurde 1839 bis 1841 im Inneren erneut umgebaut. Dabei wurde das Niveau des Fußbodens angehoben, was daran erkennbar ist, dass die Fürstenloge heute etwas unproportioniert niedrig ansetzt. 1850 brachte man das frühbarocke Alabasterepitaph des Herzogs Johann von Sachsen-Weimar (1570–1605) aus der Schlosskirche Reinhardsbrunn in die Augustinerkirche. Heute dient es als Altaraufsatz. Die barocke, polychrome Rahmung, geschmückt mit allegorischen Frauenfiguren – links Ecclesia mit einem Kirchenmodell, rechts die Religion, versinnbildlicht durch ein aufgeschlagenes Buch, im Bogenscheitel eine auf der Weltkugel sitzende Frauengestalt – fasst heute ein Holzkruzifix. Es stammt vermutlich aus dem 17. Jahrhundert, der Künstler ist unbekannt. An seiner Stelle befand sich ursprünglich ein Gemälde von Christian Richter »Jakobs Traum von der Himmelsleiter«. Es wurde 1957 in die Margarethenkirche gebracht. Das Epitaph rechts neben dem Altar stammt vom Grab Friedrich Myconius'. Es trägt eine lateinische und eine griechische Inschrift. 1874 wurde es von der Gottesackerkirche an diese Stelle versetzt.

Der Altar steht heute vor einer 1938/39 im Osten eingezogenen Wand, die den Chorraum auf einer Länge von drei Fensterachsen abtrennt und das Langhaus um 15 m, etwa ein Drittel, verkürzt. Bei diesem letzten gravierenden Umbau wurde auch das dritte Emporengeschoss beseitigt. Bei Kriegsausbruch kamen die Umbauten zum Erliegen. Erst in den 1970er-Jahren konnten die Arbeiten wieder aufgenommen und vorerst beendet werden. Dabei wurden in dem abgetrennten Raum eine Zwischendecke und im Obergeschoss eine Empore eingezogen. 1974/75 fand eine Renovierung des Kirchenraumes statt. Die damalige helle Farbgebung bestimmt noch heute den lichten, offenen Raumeindruck.

Nach einem neuen Nutzungskonzept wurde in den Jahren 2007/08 die Klosteranlage umfassend ausgebaut und saniert, mit zeitgemäßer

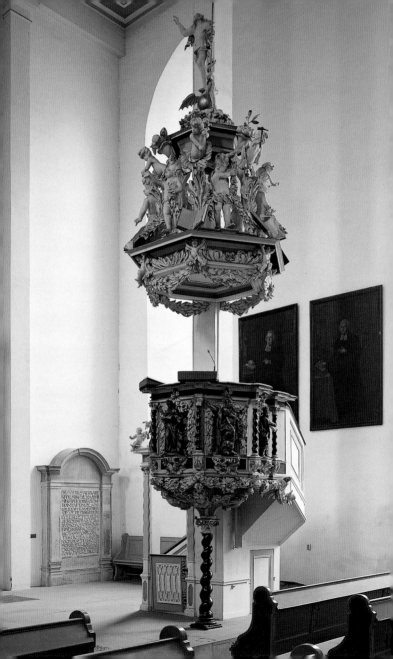

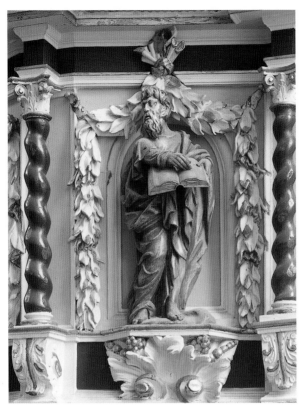

▲ *Detail des reich geschmückten Kanzelkorbes (Apostel Paulus)*

Haustechnik, darunter auch zwei Aufzügen, ausgestattet. Im Kapitel-
saal wurde ein Café eingerichtet, aus dem man durch große Glas-
scheiben in den Portalen und Fenstern sowohl zur Straße als auch in
den stillen Kreuzgang blickt. Der Raum wurde nach Norden, zur
anschließenden Küche geöffnet.

Im Obergeschoss, über dem Kreuzgang wurden 17 moderne Her-
bergszimmer, teilweise barrierefrei, eingebaut, zu denen man auch

◀ *Augustinerkirche, Kanzel, links im Hintergrund das Epitaph
von Friedrich Myconius*

mit einem Aufzug gelangt. Im Nordflügel der Anlage befindet sich der große Gemeindesaal. Dieser wird durch ein schönes Drillingsfenster im Westen beleuchtet, das bei den Umbauarbeiten freigelegt wurde.

Im abgetrennten Ostteil der Kirche haben im Erdgeschoss die Bibliothek und das Kirchenarchiv Raum gefunden, das Obergeschoss wird für verschiedene soziale Projekte genutzt. Die hohen Kirchenfenster des ehemaligen Chorbereichs verleihen den Räumen in beiden Etagen eine sakrale Wirkung.

Die letzten umfangreichen Umbauten waren nicht nur eine große technische Herausforderung, sondern verlangten auch viel Sachverstand und Fingerspitzengefühl bei der Verbindung von jahrhundertealter, denkmalgeschützter Bausubstanz und moderner Bautechnik. Daneben eröffnete sich auch eine einmalige Gelegenheit für umfangreiche historische und archäologische Studien.

Der komplett sanierte Gebäudekomplex wurde im Jahr 2009 seiner neuen Bestimmung als Begegnungs- und Diakoniezentrum übergeben. In den siebenhundertfünfzig Jahren seines Bestehens hat das Augustinerkloster Gotha viele Neuanfänge erlebt, die immer Neubesinnungen auf die Botschaft des Glaubens in den wechselnden Herausforderungen der Zeit waren.

Literatur

Anz, H.: Gotha und sein Gymnasium. Bausteine zur Geschichte einer Deutschen Residenz, Gotha/Stuttgart 1924 – Augustinergemeinde Gotha (Hrsg.): Augustinerkirche und Kreuzgang Gotha, o. J. – Augustinerkloster Gotha (Hrsg.): Herkunft aber bleibt Zukunft. Das Augustinerkloster Gotha in Geschichte und Gegenwart, Erfurt 2008 – Berbig, W.: Zum 650jährigen Jubiläum des Augustinerklosters in Gotha, Gotha 1908 – Dehio, G.: Handbuch der deutschen Kunstdenkmäler. Thüringen, München 1998 – Lehfeld, P.: Bau- und Kunstdenkmäler Thüringens, Jena 1891 – Linz, O.: Die Gothaer Augustinerkirche im Wandel der Jahrhunderte, Jena 1939 – Patze, H., Aufgebauer, P. (Hrsg.): Handbuch historischer Stätten Deutschlands. Bd. 9 Thüringen, Stuttgart 1989 – Roob, H.: Aus der Geschichte der Augustinerkirche: Zeittafel (Maschinenschr.), Gotha 1996 – Schnabel, D.: Dr. Martin Luther: Stationen in Gotha und Umgebung, Gotha 1998.

Altar mit prachtvoller Rahmung eines Holzkruzifixes aus dem 17. Jahrhundert ▶

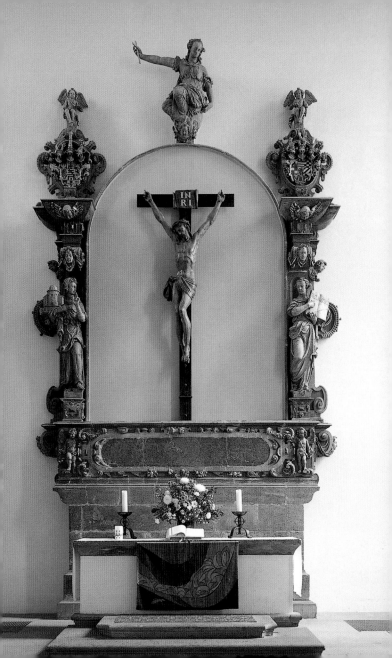

Die Augustinerkirche und das Augustinerkloster zu Gotha

Evangelisch-Lutherische
Stadtkirchengemeinde Gotha
Augustinerkloster Gotha
Jüdenstraße 27
99867 Gotha
www.augustinerkloster-gotha.de

Aufnahmen: Constantin Beyer, Weimar. –
Seite 2: Stiftung Schloss Friedenstein,
Gotha, Schlossmuseum. Die Abbildung
wurde freundlicherweise honorarfrei zur
Verfügung gestellt – Seite 21: Archiv Au-
gustinerkloster zu Gotha – S. 30, 31:
Architekturbüro Müller & Lehmann,
Blankenhain.
Druck: F&W Mediencenter, Kienberg

Titelbild:
*Blick zur Südfassade der Augustinerkirche
und zum Myconiushaus am Klosterplatz*
Rückseite:
Augustinerkirche, Detail an der Fürstenloge

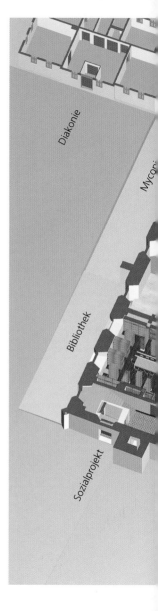

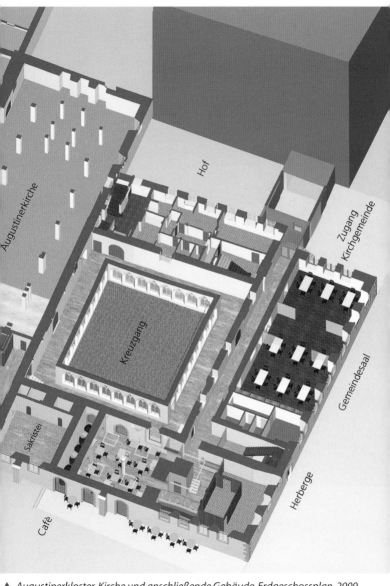

▲ *Augustinerkloster, Kirche und anschließende Gebäude, Erdgeschossplan, 2009*

DKV-KUNSTFÜHRER NR. 660
Erste Auflage 2010 · ISBN 978-3-422-02248-5
© Deutscher Kunstverlag GmbH Berlin München
Nymphenburger Straße 90e · 80636 München
www.dkv-kunstfuehrer.de